劉墉（1720～1804）

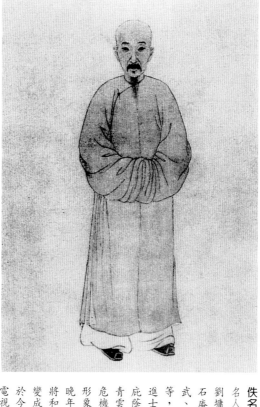

佚名《劉墉畫像》取自《清代名人像傳》

劉墉，字崇如，號石庵，山東諸城人。他出生於官宦家庭，祖、父皆在清朝爲官。其父劉統勳的職位至東閣大學士。可想而知，無論社會地位，還是生活環境，都是極其優越的。從中國傳統教育的模式分析，官宦家庭的教育都比較早，一方面是傳統理念要求子女必須儘早進入學習階段，另一方面家庭有一定的經濟實力。《鄉園憶舊錄》記載：劉墉「幼即工書」可見家庭的影響，早早把他引入了仕途之路。

乾隆六年（1741）劉墉中舉，爲山東第五十四名舉人。於是隨其父劉統勳進京，準備考取進士。經十年的苦讀後，於乾隆十六年（1751）三十二歲時考中進士，會試中第六十四名，殿試二甲第二名，以優異的成績步入仕宦之途。初任官職爲翰林院庶吉士。清代翰林院內設庶常館，挑選新科進士中優於文學、書法者入館實習。可見劉統勳爲官得到皇帝賞識，連連攀升，故而其子劉墉亦敕授羽林郎

乾隆二十一年（1756）五月劉墉充任廣西鄉試正考官，九月提督安徽學政。乾隆二十四年（1759）四月劉墉上奏對捐納貢監行管理事，得到上面的核准。九月又調到江蘇學政，三年試竣，又奏言江蘇士宦情形，認爲：「生監中滋事妄爲者，府、州、縣官多所瞻顧，不加創艾。即畏刁民，又畏生監，兼畏胥吏，以致遇事遲疑，自白不分，科罪之後，應責革者並不責革，實屬闒茸怠玩，訟棍蠹吏，因得互售其奸。」乾隆帝表揚劉墉留心政體，並下諭旨言：「劉墉所奏切中該省吏治惡習，江南士民風尚多屬浮靡，喜事爲地方有司者加以觔骸姑息，遂致漸染日深，牢不可破，故近來封疆懈弛之弊，直省中惟江南爲甚，……如劉墉所奏各情節，即嚴行體察，據實參處。」

乾隆三十四年（1769），清高宗對大學士劉統勳因僅此一子，而加恩以知府留用。授予江蘇江寧府知府。在江寧知府任上，劉墉因以清介持躬，名播海內，在江南知府任上，婦人女子無不服其品誼，並與包公相比。乾隆皇帝對此十分滿意，稱道「頗覺勤勉」。

乾隆四十一年（1776）初還京，授內閣學士。十月任四庫全書館副總裁。翌年，復任江蘇學政。在此任內，他劾舉徐述夔著作悖逆有功及督學政績顯著，擢湖南巡撫。時值該省多處受災，哀鴻遍野，貪官污吏猖獗，民怨載道。他嚴劾貪官，勘修城垣，革除陋習，撫恤災民，頗有政績，因此升都察院左都御史。

乾隆四十七年（1782）四月，充任三通館總裁，五月，爲吏部尚書，奉旨審理山東巡撫國太（皇妃伯父）結黨營私、貪縱舞弊案。他至山東境內，化裝道人，步行私訪，查明事實。山東連續三年受災，而國太還邀功請賞，以荒報豐，開徵時，凡無力完納者，一律查辦，並殘殺進省爲民請命的進士、舉人九名。及至濟南，經審問，查清國太貪贓案發，遂湊集銀兩妄圖掩飾罪行。他如實報奏朝廷，奉旨拿國太回京，並開倉賑濟百姓。時皇妃已爲國太說情，有的御史從旁附合。他遂以民間查訪所獲證據，歷數國太罪

劉墉，山東諸城人，字崇如，號石庵，另外常用的字號尚有東武、青原、香巖、日觀峰道人等。1741年中舉，三十二歲時中進士，雖有父親大學士劉統勳的庇蔭，但其仕途並未因此而平步青雲，曾多次面臨險惡的挑戰與危機。因他爲官清廉耿介，故其形象深植民間，最著名的就是他晚年與權臣和珅鬥智，並成功地將和珅繩之以法。這件事後來轉變成家喻戶曉的民間傳奇，甚至於今日演變成《宰相劉羅鍋》的電視劇，一度風靡於世。（劉

行，據理力爭，終使國太伏法，大快人心。

嘉慶二年（1797），他升任東閣大學士。

嘉慶四年（1799），奉嘉慶皇帝旨，辦理文華殿大學士和珅結黨營私、勒索納賄一案。他不畏權勢，立即查明和珅及其黨羽橫徵暴斂、搜刮民脂、貪污自肥等罪二十條，回奏朝廷。皇帝旋即處死和珅，並沒收其家財三

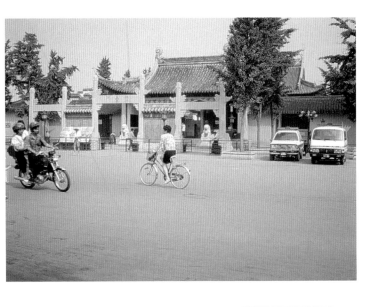

南京夫子廟 （洪文慶攝）

分之二（白銀二億三千萬兩）入官。

嘉慶四年，劉墉八十歲，皇帝加賜他為太子少保，後又命其充任會典館正總裁。

嘉慶九年（1804），皇帝駕幸熱河，劉墉為留京大臣，主持朝廷日常事務。十二月二十四日，劉墉病故於任上，享年八十五歲。劉墉去世後，仁宗（嘉慶）命劉墉之姪劉鐶之整理劉墉的遺墨勒石。後有《清愛堂石刻》

四卷傳世，另有《石庵詩集》刊行於世。贈太子太保，入祀賢良祠，諭祭葬，賜諡文清。

實際上清朝進入嘉慶時期劉墉已經成為當朝元老，為官清廉，不阿權貴，得到嘉慶皇帝的重任，因此他的奏章有「朝獻夕納」之譽。嘉慶皇帝採納意見最多的也是劉墉之奏，在吳晗編輯的《朝鮮李朝實錄中的中國史料》中就記載：「皇帝平居臨朝，沈默持重，喜怒不形。及開經筵，引接不倦，虛己聽受，故廷臣之敷奏文義者，具得盡意。閣老劉墉之言，最多採納。皇上睿注，異于諸臣。蓋墉夙負朝野之望，為人正直，獨不阿附和珅。」

劉墉一生為官，並非青雲直上，在仕途上也曾有過挫折。如乾隆二十年（1755），當劉墉剛剛升入翰林侍讀時，其父劉統勳因放棄巴里坤居，退守哈密，被以阻撓軍機罪革職逮捕進京。劉墉亦受株連，也被革職入獄。後來被釋放，授編修之職督學江蘇。

又，乾隆二十七年（1762），劉墉任太原知府，所轄陽曲縣縣令段成功貪污侵蝕庫項，劉墉當時未覺察。乾隆三十一年（1766），他已升遷為冀寧道之後，段成功始得暴露，刑部便以劉墉不能事先舉劾罪，擬按「扶同容隱」律將劉墉逮捕判處死刑。時虧高宗（乾隆帝）對其加恩，才免一死，被發往軍台效力。第二年（1767）又赦還，仍授編修。乾隆三十五年（1770）遷江西鹽驛道。乾隆三十七年（1772）擢陝西按察使。翌年，因父逝世，歸籍丁憂。

乾隆五十四年（1789）三月，年已八旬的皇帝對下一代宗室的成長十分關心，親自查閱上書房教學情況，發現自二月三十日至

劉墉曾任江寧府知府，江寧即今之南京，他在此地為官清廉耿介，政績顯著，名播海內，當地人將之與包公相比，可知其名聲之好了。南京從六朝以降即是江南政治、經濟、文化之中心，而夫子廟又是南京最繁華熱鬧的地方，從六朝迄今，盛況不衰。而今之夫子廟更是群眾的文化活動廣場，尤其入夜之後，秦淮河畔的旖旎風光和雲集的攤販、商場的霓虹燈更使這個地方顯的熱鬧非凡。（洪）

清 翁方綱 《行書詩文軸》 紙本 79×30.5公分
北京故宮博物院藏

翁方綱（1733～1818），亦為清代中期書壇的巨擘，擅長書畫碑帖文史考證，對於鑑賞碑帖更是極為用心，常常發出獨特而卓越的議論與觀點。他的題跋與著作均極為豐富，書學理論更是相當完整、自成一家體系。然而就書法創作而言，他的品質就沒有理論來的超凡脫俗，也比較缺乏個人的鮮明特色，與劉墉的作品相比下，更缺乏沉穩內斂的氣質。（劉）

清 鐵保 《行書錄語軸》 紙本 113.7×39.8公分
北京故宮博物院藏

鐵保（1752～1824），字冶亭。1772年進士。歷任山東巡撫、禮部尚書等官職。其書法與劉墉、翁方綱齊名，並與劉墉友善。鐵保的書法作品中多見運筆快速的特徵，結體也較為緊密紮實，與劉墉的書法風格取逕截然不同，由此件作品可看出部分端倪。（劉）

2

三月初六日（農曆），上書房皇子、皇孫及師傅集體翹班，乾隆皇帝勃然大怒，下諭嚴加懲罰，用以儆示，上書房總師傅、吏部尚書、協辦大學士劉墉雖仍令其充總師傅，但被降爲侍郎銜。

劉墉外嫺政術，內通掌故，博通經史，精研古文考辨。曾三次兼署國子監，數任鄉試、會試正考官。又籌辦編撰過《四庫全書》、《西域圖志》和《日下舊聞考》。並擅長書法，其書貌豐骨勁，味濃神藏，有「棉裏裹針」之妙，與翁方綱、梁同書、王文治、鐵保等齊名。其中部分墨跡，由其侄劉鐶之整理，摹勒上石，以《清愛堂石刻》刊行。著有《劉文清公遺集》十七卷及《劉文清公應製詩》一部。

劉墉博通百家經史，精研古文考辨，文章書法在清代皆享盛名，尤其以書法最佳，擅長小楷，曾效法趙孟頫，兼學顏真卿、蘇軾等名家書帖，後自成一家。劉墉的書法用墨濃重，筆健神藏，別具一格，與當時的翁方綱、鐵保、成親王永瑆並稱爲乾隆四大書法家。名人與名人之間亦常有戲言。乾隆、嘉慶之際，在都城內，書法皆推舉翁方綱和劉墉，戈仙舟學士即是翁方綱的女婿，又是劉墉的門人。曾經在翁方綱面前詢問老師劉墉書法的造詣，翁方綱說：「你老師的書法哪一筆是古人的呢？」戈仙舟學士把翁方綱的話告訴了老師劉墉，劉墉回答說：「我的書法自成一家，你問你岳父，他的書法哪一筆是他自己的？」這番話準確表明了劉墉的個性所在，不論是書法創作或是行事風格，皆有自己的主張，自成格調。

清 弘曆《行書麥色詩軸》
北京故宮博物院藏
紙本 75.7×94.8公分

愛新覺羅·弘曆（1711～1799），即清高宗乾隆皇帝，在位六十年，文治武功並盛，天下承平。他深諳漢文化，擅屬文、喜賦詩，能繪畫，尤勤於臨池，怡情翰墨一生不輟。其存世書詩爲歷代帝王之冠。《麥色詩軸》書五律一首，此軸書法縱逸，勁健豪邁，頗富氣勢，爲其大字行書中的佳作，屬於相容趙（孟頫）、董（其昌）的書法面貌。劉墉的政治生涯多在乾隆朝度過的，因此高宗對他的影響很大；而君臣兩人的互動關係，常被民間戲曲加油添醋，演變成鬥智詼諧的傳奇，令人傳頌不絕。

清 永瑆（成親王）《楷書詞林典故叙軸》紙本
186.4×81.8公分 北京故宮博物院藏

成親王（1752～1823），字鏡泉，爲清高宗第十一子，於1789年被封爲成親王。在仁宗即位後，曾經短暫地獲得重用，不過隨後被奪去官職，不久後即逝世。成親王的書法作品特重骨力，運筆剛硬挺直，結體修長，寫得恭謹秀雅。若就書法藝術與收藏而言，成親王與劉墉可以說是不斷保持互相交流切磋的狀況，稱得上是劉墉晚年的摯友之一。（劉）

此冊小楷《入法界體性經》，是劉墉存世少見的寫經作品，通篇以貴重的泥金書寫在「羊腦箋」上，冊末署款處亦無紀年，僅提到「臣劉墉敬書進」。因此可知是劉墉爲上進皇室的寫經作品。其書法筆觸細膩，結體修長，寫得恭秀雅。一方面傳達寫經的虔誠，另一方面表現上進皇室的恭敬，恰也是清代館閣體與盛的緣由，體現了心情的書寫作品端莊恭穩的嚴肅性。（劉）

劉墉《入法界體性經》局部 冊頁 藍箋本
台北故宮博物院藏

《行書冊》

行書 紙本 每開17.4×25.2公分
遼寧省博物館藏

此冊八開分別爲臨楊凝式《韭花帖》、書古文句、書歐陽修七絶詩、書古人詩句、書劉仲尹（劉仲尹字致君，遼寧蓋州人。金代正隆二年（1157）進士，官潞州節度副使，召爲都水監丞。擅長詩文，著《龍山集》）詩句、書蔡襄夢中詩句、書謝安與王獻之論書帖。其中第三開自題：「癸卯六月中，定圃書以高麗紙見貽，輒寫數冊答之……。」可見此冊頁是爲「定圃」所作。「定圃」是德保的號，字仲容，滿洲正白旗人，乾隆二年（1737）進士，官至禮部尚書。亦擅長書法。著有《樂賢堂詩文鈔》一書。癸卯爲乾隆四十八年（1783），劉墉時年六十四歲。這年的五月劉墉署直隸總督，書此冊應在其直隸總督任上。七月就調任吏部尚書。此冊材料爲高麗紙，由朝鮮人用本地原料製成，色澤潔白如綾，質地堅韌如帛，用以書寫，別具韻。

八開書法中只有一開爲臨帖，即臨楊凝式《韭花帖》，書法頗有幾分相似，但整體仍然是劉墉風格，就像劉墉臨寫其它書家書法一樣，僅僅是意臨而已。其它七開書法皆自然渾成，爲同一時間書寫。書法無論寬拙還是細韌，落墨均有致。即便是枯筆處也頗見骨力。佈局和章法上虛實相生，參差錯落，在劉墉諸多書法作品中，很少有這般字與字之間相互連接的。此冊書法多呈古拙而敦濃之趣，但是其中《謝安與王獻之論書帖》與其它帖相比較，筆觸更爲輕快，有此二字字筋脈相連，筆意暢朗。

北宋 歐陽修《行書灼艾帖》卷 紙本 25×18公分
北京故宮博物院藏
歐陽修（1007～1072年），字永叔，號醉翁，晚號六一居士，吉州廬陵（今江西吉安）人。歐陽修是北宋著名的政治家、文學家、史學家。工書法，蘇軾評其書法：「筆勢險勁，字體新麗，自成一家」。所著《集古錄跋》及其對書法的一些理論見解，對當時及後世均有極大影響。

東晉 謝安《行書中郎帖》紙本 23.3×25.7公分
北京故宮博物院藏
謝安（320～385年），字安石，陳郡陽夏（今河南太康）人。任吳興太守、吏部尚書。淝水之戰，爲征討大都督，破秦軍後，以功進拜太保。《中郎帖》又稱《八月五日帖》，當屬南宋紹興御書院所臨摹的古帖。劉墉在《論書絕句》中對謝安書法讚賞道：「咫尺波瀾有大觀，何須海陸與江潘。寥寥謝傅平生筆，數帖豐神學步難。」

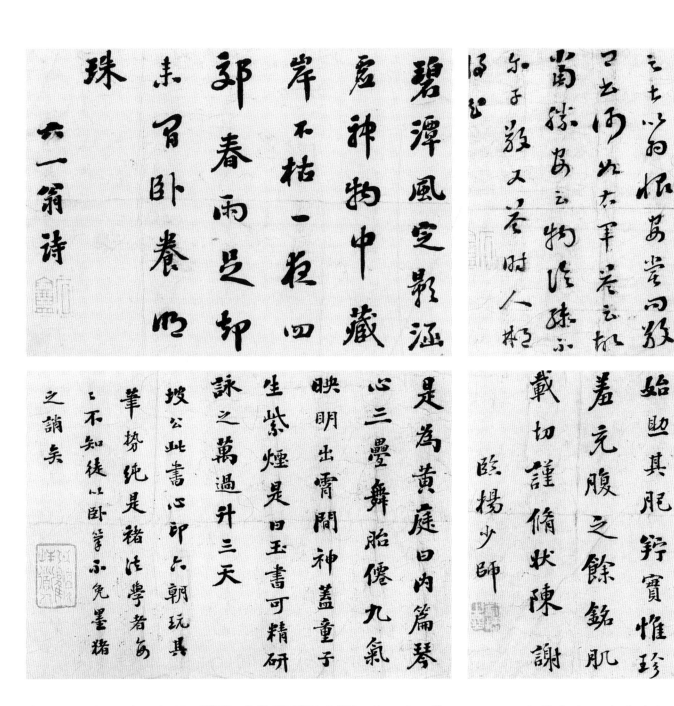

右頁圖：北宋 蔡襄《行書自書詩》局部 1051年
紙本 28.2×221.5公分 北京故宮博物院藏

蔡襄（1012～1067年），字君謨，興化仙遊（今屬福建）人。曾知開封府、泉州、福州、杭州等。詩文、書法在當時享有很高的聲譽，書法更被稱為本朝第一。以行、楷書成就最高，與稍後的蘇軾、黃庭堅、米芾並稱「宋四家」。《自書詩卷》此帖代表了蔡襄中年時期成熟的風格面貌，是他的代表作。書法運筆開始行中帶楷，漸變為行草，最後揮灑成了草書。充分展示了蔡襄天然精美，毫不做作的書藝。書學造詣日臻完美，已經擺脫了早期作品中的肥拙習氣，而一變為清健圓潤。

五代 楊凝式《韭花帖》（羅振玉版）

楊凝式（873～954年），字景度，華陰（今陝西華陰）人。歷任後梁、後唐、後晉、後漢、後周五朝，居洛陽，官至太子少師，故後人稱「楊少師」；又因他為人放縱不羈，常有出人意外之舉，時人又稱他為「楊瘋子」。書法由唐啓宋，楊凝式是一個轉折人物。宗師歐陽詢、顏真卿，筆勢奇逸，常有意外之趣。此作用筆生動，結體平正，行距疏鬆，使全篇顯得蕭散疏朗，這種做法對明代董其昌影響很大，間接也影響了清代書家，劉墉即是其一。

《行書送蔡明遠敘軸》

1775年 紙本 76×45.4公分
北京故宮博物院藏

釋文：「既達命於秦淮之上，又隨我於邗溝之東。追攀不疲，以至邵伯南埭。始終之際，良有可稱。送蔡明遠敘。乙未冬日臨。石菴居士。」

書法款署「乙未冬日臨 石菴居士」，下

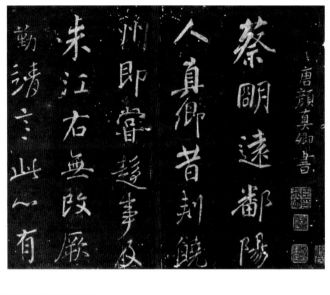

唐 顏真卿《蔡明遠帖》（拓本）局部 772年
北京故宮博物院藏

鈐「劉墉之印」（白文）、「疑紫山房」（朱文），引首鈐「香巖室」（朱文）印。

「乙未」爲乾隆四十年（1775），時劉墉五十七歲。此時劉墉仍在家服喪。乾隆三十八年十一月劉墉的父親劉統勳去世，按喪禮習俗劉墉得在家服喪三年，這件書法即是他服喪期間所臨書。

《與蔡明遠帖》是顏真卿與蔡明遠的一封信函，此帖爲歷代書法家所喜愛，很多書法家都有臨本，這不僅是顏真卿有良好的政治功績，亦由於顏字代表了唐代創新的一種書法體式。故劉墉對顏真卿書法多有涉獵，這件作品即是節臨顏真卿《與蔡明遠帖》文中的一段。劉墉不是照臨刻帖，從文字上看，首句按顏書原文是「竟達命於秦淮之上」，而劉墉誤寫「既達命於秦淮之上」。從書法上看，顏書秀挺見骨，有硬弩欲張之勢。而劉

墉是貌豐體沈厚，勁氣內斂。故此軸仍體現了自身獨特的書法風格。劉墉對顏真卿書法頗具好感，獨具心得，認爲「尚書（顏真卿曾任吏部尚書）書法本雄深，妙處能傳內史心」，給予顏書很高評價。《送蔡明遠敘》書體端穩持重，出規入矩，用筆特徵明顯。蘸墨之後，下筆濃重，字寬體壯，有雄健之氣；筆過之處顯露枯澀、蒼勁，線條富於變化。由此可看出劉墉用筆、用墨在行筆過程中的變幻規律。清徐珂《清稗類鈔》評其書：「中年以後，筆力雄健，局勢堂皇。」此幅書法較爲規整的書體，即反映了劉墉中年書法的體貌。

顏真卿（708～784）。工楷書。擅草法。其書渾厚清峻、沈著遒勁，被世人譽爲「顏體」。唐代玄宗晚期，安祿山興兵叛亂，顏氏曾聯絡從兄顏杲卿起兵抵抗，世稱「顏魯公」。現存墨跡中，最爲今日學者所公認爲眞品者，當爲行草書《祭姪文稿卷》（台北故宮博物院藏）。此處所拓出者，則爲顏眞卿《蔡明遠帖》拓本，仍可以代表顏眞卿行書的風格，其中用筆挺秀，結體端莊平實，間距疏勻，是晚年著名之作。

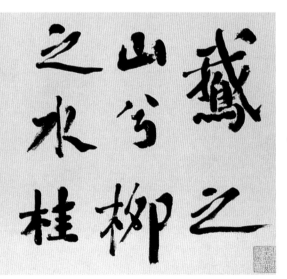

清 錢澧《臨顏真卿蔡明遠帖》軸 紙本
137.9×68.1公分 台北故宮博物院藏

錢澧（1740～1795）。滇南崑明人。曾經在湖南地方擔任官職，爲官清廉，甚得民望；同時也是清代中期學習顏體著名的書法家。無論是楷書或行書，都掌握駐顏書體型體與風格方面的精髓。學者也指出錢澧書影響了清代稍晚湖南地區的書法發展，使得當地書法家如何紹基等人，開始致力於學習顏體。（劉）

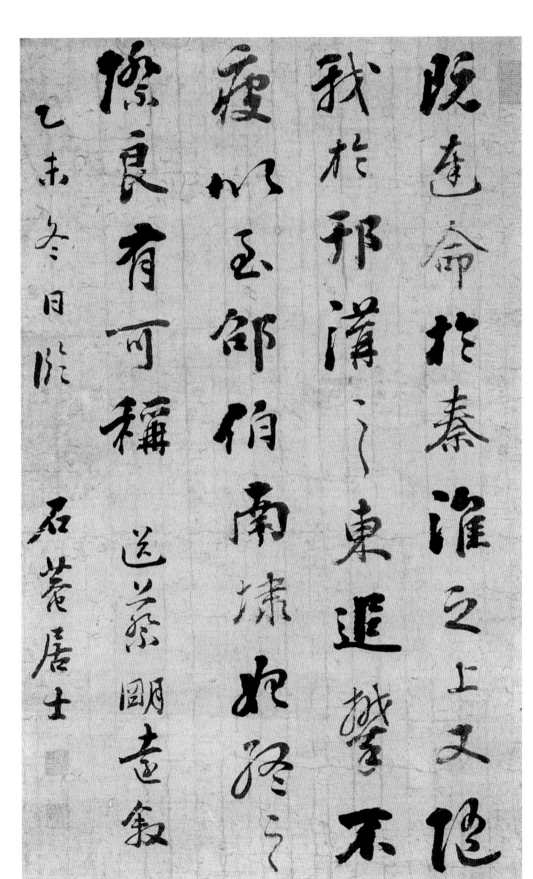

唐 顏真卿《劉中使帖》局部 冊頁 紙本
29.4×46.8公分 台北故宮博物院藏

《劉中使帖》又名《瀛洲帖》，書寫於材質特殊的藍色箋本之上，自古以來即傳為唐代顏真卿所書，內容提到他得知安祿山叛亂的情勢，已經獲得初步控制後，表示足堪告慰的心中感受。本件曾經元代多位大收藏家題跋與收藏，並充分展現出行草風格開闊縱橫的氣勢，幾乎全以中鋒用筆，力量雄渾直透紙背；雖然《劉中使帖》不一定是唐代顏真卿手書真跡，不過確實為難得一見而神采奕奕的古代法書珍品。（劉）

清 劉墉《八十精品卷：仿顏體大字》局部 約1799年
紙本 24.9×185.5公分 台北故宮博物院藏

劉墉流傳有不少大字作品或者書畫引首，學習對象主要都是來自顏真卿強健豐厚的氣勢，例如《多寶塔碑》拓本等楷書作品。雖然劉墉書寫本件作品時已經年近八十歲，不過他的筆力仍然十分雄健，而且與顏真卿沉穩厚重的風格特徵神似，由此可見劉墉也是具有掌握書寫大型字體的功力。（劉）

《行書陳白沙詩軸》

紙本 104×53公分　山西省博物館藏

釋文：「桑林伐鼓酒如川，秋社社錢多春社錢，盡道升平長官好，五風十雨更年年。」引首鈐印：「御賜天香深處」，款署鈐印：「劉墉之印」、「東武」。

這件立軸是劉墉抄錄明代書法家陳憲章（1428～1500，即陳白沙）的詩作，藉以贈送給「野甫表姪」的作品。眾所週知，劉墉主要學習古代經典的渠道，是透過唐代顏真卿、宋代蘇軾、元代趙孟頫等書法家向魏晉二王風流邁進，然而，在劉墉的書法作品群體中，卻很少見到像這件立軸作品一樣，顯現出劉墉學習北宋書法大師黃庭堅（1045～1105）的一面。相較劉墉其他的作品，此軸筆劃硬瘦，結構也更為挺拔，在入筆、出鋒的部分都比其他作品更為明顯，另外，字體中刻意伸長的直筆與橫畫，都讓人回想起黃庭堅的書法風格與作品，例如著名的大字墨寶跡《松風閣詩卷》（台北故宮博物院藏）、《華嚴經疏卷》（上海博物館藏）等。

事實上，劉墉不但透過歷代刻帖學習黃庭堅書風，更值得注意的是，劉墉曾經題跋過一件傳為黃庭堅所書的《自書詩卷》（此卷並非黃庭堅真跡，為王世杰家族寄存台北故宮博物院）；此外，劉墉還確實收藏過黃庭堅聲名赫赫的大字鉅跡：《經伏波神祠詩卷》（日本永青文庫藏），在此卷書法的卷首部分存有「石菴」的朱文收藏印，在卷尾則有「東武」朱文收藏印，這兩方印足以顯示《經伏波神祠詩卷》是劉墉收藏過的名跡至寶。另外，此卷同時留有劉墉之友成親王（1752～1823）的收藏印記，若是查考文獻，也可以見到劉墉學生英和（1771～1840）曾在《恩福堂筆記》中提到：「乾隆甲寅（1794）英和侍文清（劉墉）座，有售薛道衡琴者，公以三十金售之。嗣經成親王以黃山谷真跡卷子向公易去。」若按照英和的詳細說明，我們可知成親王曾經將收藏的黃庭堅書法讓售劉墉，而英和在文獻中提到「黃山谷真跡」，應該就是指同時存有兩人收藏印記的《經伏波神祠詩卷》。據此可知，劉墉對於黃庭堅書法的理解，應與黃庭堅的大字風格有相當的關係，並反映在此處劉墉的《行書詩軸》當中。（因換圖由責任編輯補述）

清 劉墉 《行書冊》局部 紙本 21.2×10.9公分 台北故宮博物院藏

此冊主要是謄寫漁父歌，總共有十開，是劉墉1799年所書的作品，此所舉出的為其中的一開局部，用筆更為寬綽，與黃庭堅的風格仍有關連，由此可知劉墉對於其書風確實是下過很深刻的功夫。（劉）

劉墉藏印

成親王藏印（永瑆之印與詒晉齋印）

劉墉藏印

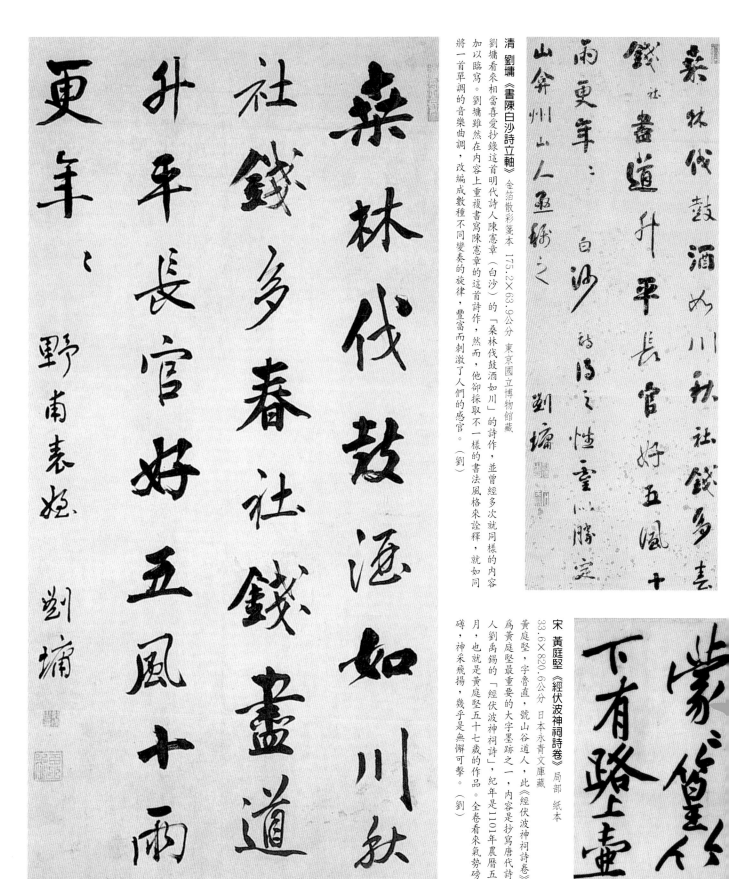

桑林伐鼓酒如川，社錢多春
社錢盡道
升平長官好五風十雨
更年。

野南表烷 劉墉

清 劉墉《書陳白沙詩立軸》 金箋散彩箋本 175.2×63.9公分 東京國立博物館藏

劉墉看來相當喜愛抄錄這首明代詩人陳憲章（白沙）的「桑林伐鼓酒如川」的詩作，並曾經多次就同樣的內容加以臨寫。劉墉雖然在內容上重複書寫陳憲章的這首詩作，然而，他卻採取不一樣的書法風格來詮釋，就如同將一首單調的音樂曲調，改編成數種不同變奏的旋律，豐富而刺激了人們的感官。（劉）

桑林伐鼓酒如川，社錢多春
盡道升平長官好五風十
雨更年：
山斧州山人魚綠之
白沙紛陽之性靈以勝定
劉墉

宋 黃庭堅《經伏波神祠詩卷》 局部 紙本 33.6×820.6公分 日本永青文庫藏

黃庭堅，字魯直，號山谷道人，此《經伏波神祠詩卷》為黃庭堅最重要的大字墨跡之一，內容是抄寫唐代詩人劉禹錫的《經伏波神祠詩》，紀年是1101年農曆五月，也就是黃庭堅五十七歲的作品。全卷看來氣勢磅礴，神采飛揚，幾乎是無懈可擊。（劉）

蒙筆人
下有路上壺

《跋王守仁行書詩卷》

1786年 卷 紙本 高30公分
台北石頭書屋藏

王新建銅章歌

陽明山人有私印我從遺物進
豪雄波流頹廉道術裂猶開
窈奧梯盧空微言宣必諱釋梵
壯藻頗喜起青紅偶涅何李頎
文社幡旛伊洛進邅風寄功不正
竟晚錄謬言謠詠紛相蒙青蠅
自壁誰能污祇攬樹知無從
黑白論定三百載何磊落簡札細
宗磨嵾臣筆何磊落簡札細

此作是劉墉爲了應收藏者「二雲先生」的請託，在「二雲」所藏的王守仁（1472~1528）的《行書詩卷》之後的觀覽題跋。然而，「二雲」不但希望劉墉擔寫王新建銅章歌詩作，還要求劉墉將自己保有的王守仁私印：「陽明山人」，鈐蓋於《行書詩卷》之後，以便兩全其美。劉墉順著收藏家的願望，不但在卷尾鈐蓋了王守仁的印記，並提到：「此公眞跡而無公印，後學劉墉以所得之銅印印之。」因此，此件題跋的重要性不僅單純在討論劉墉的書法藝術，我們更可以從此一窺劉墉收藏鑑賞方面的雅趣。事實上，劉墉十分熱衷於觀賞古代書畫眞跡，除了收藏過前述北宋書家黃庭堅《經伏波神祠詩卷》（日本永青文庫藏）以外，他還題跋過有《傳王維伏生授經圖卷》、《胡舜臣送郝玄明使秦圖卷》（兩件均爲大阪市立美術館收藏）等古代畫作，以及元代柯九思所書《上京宮詞卷》（美國普林斯頓大學美術館藏）、宋人寫經卷等書法名作，甚至於收藏王守仁使用過的私人銅印，也不足爲奇了。

而巧合的是，在劉墉八十五歲（1804）幾乎最晚年所作，贈送給毛甥伯雨的臨書卷上（即《八十五歲小楷行書卷》，爲譚伯羽譚季甫昆仲捐贈國立故宮博物院），他又再謄寫了這首王新建銅章歌的詩作，並同樣地又一次鈐蓋了「陽明山人」這方印記，由此可見劉墉保有這方銅印的時間，竟然前後長達二十年，而且直到過世的不久前，他還一直保存於身邊，而且不忘重新拿出來鈐蓋題詩一番。因此，也足見劉墉對於王守仁這方私人銅印的珍愛。

另外，我們也可以藉由劉墉這個例子瞭解，前代已經逝世的書畫家所保有用印，絕對有可能由後來的收藏家個人用印，甚至於像劉墉一樣，還鈐蓋於古書畫的眞跡作品署款後；因此，假如劉墉不說出這方私人印記，是他後來才補蓋的話，我們根本很難發現眞相。因此在關於書畫印記的研究方面，是需要更加小心與注意的。（因換圖由責任編輯補述）

蔡氏書接此生唐初君謨
師承興而力不逮追蹤河南
乃乃安樂三昧跋一翁所得
大字壇偉志乃法魚出乎
元老學雲頗乃之溫勁之美
妝扎與我謹頗顏天度乎無
卜可也戾辰突坡公則深可憐
懶香光張日眎狐甜墨
石菴居士

清 劉墉 跋胡舜臣《送郝玄明使秦圖卷》1796年以前 高30公分 大阪市立美術館藏

劉墉所題跋的《送郝玄明使秦圖卷》，爲北宋宣和畫院畫家胡舜臣所畫，並由胡舜臣1112年的題款與五言律詩，主要是爲了送給前往秦地（陝西）的官員郝玄明，屬於送別圖實例，並被學者認爲是北宋晚期重要的品，特別的是在卷後還有傳爲北宋末葉權臣蔡京所書的詩作題跋。清代的劉墉也題跋於畫卷後，不過他主要是針對蔡京書法發表評論，並提到北宋書壇四家的狀況與蔡京書學的部分問題；然而，今日已有學者傳申認爲是蔡京題詩並非眞跡。（劉）

元日雲物
庚午作

瑤宮蟠螭小印在押尾丹書四字
神霄中吳傀為公作小篆記公不
朽垂無窮摩挲太真有遺憾河汾
第子詫王通培塋或在岐嵩趾誰
以履扁僞寧隆
二雲老先生以王新建詩翰卷見示
屬以余所藏陽明山人印之蓋此
卷山人未嘗有印也 二雲請益書獨
作余觀此卷詞翰高妙正恐淑尔
題句太不知稱乃書在句而不更
作詩但已崔作二不稱耳
最見王方川翰林藏陽明山人秦跋蓋
半篇覺以此印之於紙尾 二雲國嘗見之
援以為銅印為許太僕刻篆法極佳惜
朱色未精不足爲夾克妙也
乾隆丙午歲十月廿四日石菴劉墉識

明 王守仁《行書詩卷》局部 紙本 30×472.9公分

台北石頭書屋藏

明代著名的理學家王守仁，字號為陽明山人，世稱王陽明，他最著名的就是繼承與提出「格物致知」、「知行合一」的理學主張，承襲了從北宋邵雍、南宋朱熹等人的理學傳統。同時，他還是當時著名的書法家，此卷《行書詩卷》正是其中、晚年的佳作，成書於1520年，與其他傳世的王陽明書法相比，筆鋒更為強健，運筆速度也控制得宜，從中更可見其深厚的書學功力，同時也是歷代收藏家奉為圭臬的書法典範。（劉）

清 劉墉 跋傳王維《伏生授經圖卷》1789年

高25.4公分 大阪市立美術館藏

《伏生授經圖卷》據傳為唐代畫家王維所作，畫中描繪著漢代初年學者伏生，正在校理圖書的想像景況；畫作風格甚為古樸，並鈐蓋有可信的北宋徽宗內府「宣和中秘」印記，可見為相當古老的繪畫作品。據傳伏生曾憑藉自己的記憶力，將全書二十九篇口述傳承，使得傳統的重要經典，不至全毀於秦代焚書之災，因此，漢代人將伏生所流傳者稱為「今文《尚書》」。劉墉題跋過的書畫名跡不在少數，此卷爲其中之一。（劉）

清 劉墉 明王守仁《行書詩卷》小行書注 高30公分 台北石頭書屋藏

劉墉在王守仁《行書詩卷》的卷尾寫到：「此公真跡而無公印，後學劉墉以所得之銅印印之。」可知劉墉在觀賞古代書畫作品之外，更對於私人印章深入考據、廣為搜羅，因此，若是沒有劉墉本人的提醒，我們很難知道這方王守仁的「陽明山人」私印，是劉氏在後來才補蓋的。（劉）

《行書杜詩卷》

局部 1789年 卷 花箋本 18.5x132公分
台北故宮博物院藏

款署：「己酉端陽後，澄懷園學書，坡公嘗書此詩，殊末見也，石庵劉墉。」鈐印：「飛騰綺麗」。

此為一小型手卷，高僅18公分。總共書寫了包括「縛雞行」、「負薪行」、「最能行」等三首古詩以及一首七言詩，都是唐代「詩聖」杜甫（712～770）的作品，這些作品大多淺明易懂，然而，卻又深富人生深刻的哲理。其中包括對於生命的關懷愛護、以及呈現世道的悲慘炎涼等情境；抄寫這些詩作也許反映了劉墉對於詩文中某些理念的感慨與認同，這也許正是劉墉希望請觀賞者能夠與他獲致一樣的共鳴。事實上，若是就書法的功能性而言，相對於張掛在廳堂及書齋等公開性較高的立軸，相較之下小型的手卷私密性就比較高，所以，我們可以推知這種類型的作品，或許是劉墉贈送他人、藉由詩文傳達個人情感給對方的書卷小品。

此外，就書法風格而論，此卷用墨圓轉潤澤、出鋒入筆均光潔爽利，顯然劉墉的目的不在於尋求厚重沉穩的顏真卿風格，而是追摹元代大書法家趙孟頫（1254～1322）的精神典範；事實上，劉墉早年的書學淵源，因為父親劉統勳的影響，主要就是從趙孟頫的書法風格入手，而且在現存的書法作品當中，也可以見到一件風格更為接近趙氏的作品：《贈含澄妹丈草書扇面》，此件具備有爽利的線條與秀麗挺拔的結體，正呈現出劉墉學習趙氏書法的高度傾向。

而劉墉也曾收藏過趙孟頫的書法《二贊·二詩卷》（北京故宮博物院藏），因為在趙氏書卷的題跋中，劉墉的學生英和曾經提到：「諸城師（劉墉）賜此跡時，有衣鉢相傳，一生學之不盡之諭，拜受不敢忘，因名舍曰『藏松』。」由此可以想見劉墉對於趙孟頫書法的喜愛。綜上所述，劉墉的《行書杜詩卷》可作為觀察他學習趙孟頫風格、並揉合自己書學性格的一種絕佳範例。（因換圖由責任編輯補述）

清 劉墉《贈舍澄妹丈草書扇面》藍箋本
16.4×48.4公分 台北故宮博物院藏

此作的風格甚為罕見，結體俊挺、運筆流暢，與我們熟知的劉墉固定面貌有所不同，反而與趙孟頫的行書風格相近，可能為劉墉早期的書法作品之一。另外，劉墉以泥金書寫於藍箋本之上，極富有華麗尊貴的氣質，一般而言這樣高貴的材質（尤其是泥金）主要是用於寫經等特殊的作品，因此這件扇面的風格不但少見在劉墉書法當中，使用這樣稀有的材質更少見，由此可見劉墉對於使用各種材質的興趣。（劉）

元 趙孟頫《行書違遠帖冊》紙本 29.7×29.7公分
北京故宮博物院藏

趙孟頫為元代提倡復古的偉大藝術家，他的書法與繪畫都深刻地影響了整個元代藝壇。此作用筆快速、提按分明，展現了趙孟頫的書法深厚功力。劉墉學習趙孟頫的行草書風格，或許也包括這種類型的作品。（劉）

《書神仙詩卷》 約1789年 卷 紙本

北京故宮博物院藏

本卷總共分作四個段落，其中包括劉墉以行楷書臨寫一段「李太白仙詩」，以及劉墉的考證與評論（劉墉認為「李太白仙詩」是蘇軾（1037～1101）假託李白（701～762）之名的作品），我們姑且不論劉墉的考證文字是否合宜或正確，然而，我們卻可以由此清楚得知，劉墉對於蘇軾的書法藝術及詩文考證，均付出了相當大的心血。

其實劉墉對於蘇軾的書法風格是全然服膺的，從此卷的書法風格便可以瞭解，例如

第一部分就是謄錄蘇軾書《李太白仙詩卷》的前半部分，只是將行草書轉換成行楷書而已。然而，劉墉在用筆時的放鬆輕盈、線條呈現出軟肥的姿態，結字蟠扁的體勢，交互錯落的行氣，都與蘇軾著名的行楷書《前赤壁賦卷》（台北故宮博物院藏）極為神似，不遑多讓；另外，此卷後面的幾段，劉墉採取了行草書的風格，更是完全取法於蘇軾作品，像是傾側斜置的體態，豐厚圓肥的線條，牽絲映帶的局部動作，都幾乎與蘇軾有

著密切的關係；這些都能顯示出劉墉對於蘇軾風格的學習與熱愛。

劉墉除了觀摩蘇軾的刻帖以外，他甚至於有機會在宮廷當中觀賞到蘇軾的真跡名品《洞庭春色》二賦卷》（吉林省博物館藏），據清末民初裴伯謙《壯陶閣書畫錄》的記載，劉墉「雍正乙卯（1735年），余年十六，侍先文正公（劉統勳）得見此卷真跡，……余侍側助舒卷而已，詞翰之美未甚曉也。至乾隆丙申歲（1776年），余直內廷乃獲重閱，則寶璽在焉，且刊入帖。」由此可知，劉墉年少時曾隨其父觀賞過《洞庭春色二賦卷》，經過了近四十年以後，劉墉在宮禁有機會再次觀覽，不過已經成為皇帝的藏品。因此，我們可知劉墉對於蘇軾的學習管道，不僅透過刻帖而已，甚至於有機會觀賞過蘇軾墨跡。

（因換圖由責任編輯補述）

（主圖書法）

善變化之作梅花糁贈我
纍纍珠靡之酬月光勸我窗
絳綃籠作袅閻瑞枙子以
攜壺歆咲聞遺香

退筆書不能佳

湘中老人讀
黃老手援毫
矗坐碧草春
玉不知湘水深
日暮忘却巴

石鼎龍句託之道
士發孩彌明了
西郭已冒暑
不是東老雞貿
樂有餘白酒釀
来因好字黃金
敬書為收書
圖道人句

石菴

八月十六日

宋 蘇軾《行書治平帖卷》紙本　高45.2公分
北京故宮博物院藏
此帖雖然沒有明確的紀年，然而據稱應為蘇軾三十多
歲的早期書法珍貴遺例，用筆相較於晚年書跡而言比
較輕快、提按的動作也較多，此卷之後還有元代趙孟
頫、明代文徵明等大收藏家的題跋。蘇軾的書法風格
極富個性，像是刻意向右邊方向傾倒斜置的體態，豐
厚圓肥的筆觸，都是他書法風格的註冊商標。（劉）

宋 蘇軾《李太白仙詩卷》局部　紙本　34×111公分
日本大阪市立美術館藏
蘇軾《李太白仙詩卷》為1093年的重要行草書之作，
當時蘇軾在汴京，從姚丹元處得到傳為唐代李白所做
的五言詩作二首，因此揮毫而完成此卷；本卷後有蔡
松年等多位珍貴的金代文人跋文，風格大多模仿蘇軾
書法，可以得知蘇軾對於金代文人的鉅大影響。而本
頁主圖劉墉《書神仙詩卷》的第一部分，就是謄錄此
卷的前半部分，並將行草書轉換成行楷書。（劉）

《楷書心經卷》

局部 1791年 卷 紙本 26.8×313.3公分 四川省博物館藏

此卷前段書寫般若波羅蜜多心經。後段則節錄佛經中的一段。款署「乾隆辛亥四月八日，石菴書寄絨庭持誦供養，功德無量，般若波羅蜜多心經。」按乾隆辛亥爲乾隆五十六年（1791），劉墉時年七十二歲。此年正月劉墉再任左都御史，不久擢爲禮部尚書，監管國子監事務，復賜紫禁城騎馬，誥授光祿大夫。是其官場最爲得意的一年。

清代統治者早在入關前就與佛教有了接觸，佛事活動是清代宮廷文化的一個重要組成部分。不僅如此，還在皇宮內部建立幾處大佛堂。

《般若波羅蜜多心經》歷代漢文翻譯有七種，此本是通行的唐玄奘譯本。此經說明以般若（智慧）觀察宇宙萬事萬物自性本空的道理，而證悟無所得的境界，這一思想是全部般若所說的核心，故稱「心經」。此經在佛教中極其流行，清代前幾位皇帝都有寫經或寫佛家語錄的墨跡，可見清朝對佛教十分重視。當時清代諸多大臣亦同樣如此，他們有效忠朝廷的一面，同時也希望自己的前程有一個好的結果。這件作品雖然是寄給絨庭持誦供養的，但亦說明他對佛家有一片虔誠之心。書法寫得十分工穩，線條凝重、樸拙，筆法操縱精熟，自有巧形體趨向魏晉楷書。

以天縱之才，取法魏晉楷書中方闊之筆意，而能自出新意，全在於他對用筆的靈活運用，起轉委婉流動，提筆豐筋力滿，隨勢運鋒，筆勢放縱，把筆鋒的圓潤與魏晉楷書的方健相互融合，筆意古厚，方稜外露。與其他小楷書相比較略有不同，也許受北朝碑版影響，就像包世臣《藝舟雙楫》說的「七十以後，潛心北朝碑版，雖精力已衰，未能深造，然意興學識，超然塵外。」

摩訶般若波羅蜜多心經
觀自在菩薩行深般若波羅蜜多時照見五蘊空度一切皆厄舍利子色不異空空不異色色即是空空即是色受想行識亦復如是舍利子是諸法空相不生不滅不垢不淨不增不減是故空中無色無受想行識無眼耳鼻舌身意無色聲香味觸法無眼界乃至無意識界無無明亦無無明盡乃至無

日本 平安時代（十一世紀）《紺紙金字心經卷》局部
紙本 高24.4公分 日本宮內廳藏

《般若波羅蜜多心經》簡稱《心經》，按照梵文音譯的「般若」是指智慧，而「般若波羅蜜多」意思則爲「智度」。佛教認爲透過智慧方能得度，抵達涅槃的最終彼岸，而世間萬有皆是虛空不實，唯有明白智慧才能超脫世俗。因此《心經》是屬於大乘經典中「般若」類別的核心綱領。（劉）

心經
觀自在菩薩行深般若波羅蜜多時照見五蘊皆空度一切苦厄舍利子色不異空空不異色色即是空空即是色受想行識亦復如是舍利子是諸法空相不生不滅不垢不淨不增不減是故空中無色無受想行識無眼耳鼻舌身意無色聲香味觸法無眼界乃至無意識界無無明亦無無明盡乃至無老死亦無老死盡無苦集滅道無智亦無得以無所得故菩提薩埵依般若波羅蜜多故心無罣礙無罣礙故無有恐怖遠離一切顛倒夢

日本 奈良時代（八世紀）《般若心經卷》局部
紙本 26.4×421.5公分 日本奈良海龍王寺藏

《般若波羅蜜多心經》自唐代玄奘翻譯本通行以來，就在唐代初期開始形成延綿不絕的巨大影響力，當時許多的貴族爲了修德薦福，曾禮聘寫經生來抄寫大量的佛經。我們除了從甘肅敦煌莫高窟藏經洞所遺留下來的古經卷可以窺見之外，其他能夠一探唐代寫經風貌的祕寶，就只有存放於日本各大寺院的古本寫經卷。此處所舉出的經卷雖然並非唐代流傳渡日的書法，而是由古代日本籍書家所書寫，不過，由於當時兩國的交流密切（例如《遣唐使》等），吾人還是能見到經卷忠實地反映了唐代寫經體的書法風格。（劉）

觀自在菩薩行深般若波羅蜜多
時照見五蘊皆空度一切苦厄舍利
子色不異空空不異色色即是空

般若波羅蜜多心經

16

增不減是故空中無色無受想行識無
眼耳鼻舌身意無色聲香味觸法
無眼界乃至無意識界無無明亦無
無明盡乃至無老死亦無老死盡無苦
集滅道無智亦無得以無所得故菩提
薩埵依般若波羅蜜多故心無罣礙無
罣礙故無有恐怖遠離顛倒夢想究
竟涅槃三世諸佛依般若波羅蜜多
故得阿耨多羅三藐三菩提故知般若
波羅蜜多是大神咒是大明咒是無上
咒是無等等咒能除一切苦真實不虛故
說般若波羅蜜多咒即說咒曰
　　　　　　　般若揭諦
揭諦揭諦
　　　　　　　菩提娑婆訶
波羅揭諦
般若波羅僧揭諦
般若波羅蜜多心經

等十二部經摩訶般若華嚴海空宣說菩薩應割備
阿耨含阿羅漢果住群支佛因緣法中善男子以是義
行而百千比丘萬億人天無量眾生得須陀洹斯陀含
故故知說同而義別異義異故眾生解異解異故得法浮
果浮道亦異是故善男子自我得道初起說法至於今
假非大非小本來不生今亦不滅一相無相法性不來不
去而眾生四相所遷善男子以是義故諸佛無有二言能以
一音普應眾聲能以一身示若干百萬億郵由他阿僧祇
恒河沙身又二身中又示若干百萬億郵由他阿僧祇
恒河沙形善男子是則諸佛不可思議甚深境界非二乘
所知亦非十住菩薩所及唯佛與佛乃能究了善男子是
故我說微妙甚深無上大乘無量義經文理真正尊無過
上三世諸佛所共守護無有眾魔外道浮入不為一切邪
見生宛之所壞敗菩薩摩訶薩若欲疾成無上菩提應當
修學如是甚深無上大乘無量義經

乾隆辛亥四月八日石盦書寧
紙庭持誦供養功德無量

《節書蘇軾遠景樓記軸》

1792年 紙本 165x56.1公分
遼寧省博物館藏

書法款署「壬子秋日」，壬子年為乾隆五十七年（1792），劉墉時年七十三歲。此年八月劉墉充任順天鄉試正考官，又調任吏部尚書。

包世臣《藝舟雙楫》云：「文清（劉墉諡號）少習香光，壯遷坡老。」講的是劉墉書法隨著年齡增長師承也隨之變化，從董其昌轉向蘇軾，這一發展變化過程從他現存大量臨寫蘇軾作品的墨跡中可以得到證實。不僅如此，他對蘇軾的詩文亦情有獨鍾，在《劉文清公遺集》中也屢屢顯露對蘇軾詩文的讚美，這件作品是節錄《蘇軾遠景樓記》中的一段。

劉墉的書法作品中「節書」與「節臨」蘇軾詩文的體裁很多。表明他對蘇軾詩文內容的喜愛，這種喜愛不僅用詩文表現出來，而且用書法形式表現出來。這幅作品「壯遷坡老」的表現十分明顯，且自具特點。劉墉的書法筆墨渾厚圓潤貌豐而骨力內藏，柔韌中粗細線條互為輝映，錯落有致。結字亦互

為遞映，字形寬窄大小富變化，雄渾清麗，具有虛實的節奏感。劉墉書法講究結字，強調寫字不求平齊，要象鳥羽、魚鱗般有層次，以避免呆板。張維屏把他的書法比作「貌豐骨勁，味厚神藏。」正是其書法多變所給人的感受。楊守敬有更為形象的比喻，稱「文清書如綿裏鐵。」語言精闢，成為當今描繪劉墉書法專門用語，這說明他「壯遷坡老」的可信性。蘇軾書法也多用墨飽滿，呈「體度莊安，氣象雍裕」的豐厚體態，同時蘇軾「貌豐骨勁，使其勢不失遒勁古雅。故稱「綿裡藏針」。二者書法相互比照頗有意趣。在劉墉遺留的作品中，這年秋季還臨寫一幅《蘇軾表忠觀碑卷》。

宋 蘇軾《表忠觀碑》（拓本）局部

《表忠觀碑》是蘇軾傳世重要的大字珍貴楷書，透過這件作品我們方可認識到蘇軾楷書的氣度、精神與書學成就，就風格而論，此作用筆看似肥軟多肉，其實有筋有骨，結構森嚴，氣象宏偉，足以上追唐代大師顏真卿的楷書作品。
（劉）

子所謂弓与久霸約長雹樂者耶
元祐元年九月八日蘇軾書

而造墓載此朕之不德詩云惠
心慘、念國之為虐已敢天下

宋 蘇軾《行書題王詵詩冊》 紙本 29.9×25.7公分 北京故宮博物院藏

蘇軾的行書多用臥筆，而且用墨飽滿，體勢卻不失道勁古雅，故多稱他的風格為「綿裡藏針」。此件作品書於1086年，為蘇軾五十歲的精品，內容主要是提及駙馬王詵於官場中，因為自己而受到牽連貶謫的心情。本卷書法結字蟠扁，筆墨豐厚肥潤，提按明顯，展現蘇軾自然率性的書學素養。

清 劉墉《臨蘇軾表忠觀碑卷》 局部 紙本 37.5×438.8公分 蘭千山館寄存台北故宮博物院

劉墉對於蘇軾極為仰慕，不但深入研究他的詩文著作，對於他的書跡更是一再臨摹，絲毫不曾放過任何的臨寫帖文或拓本。本卷即為實例。不過，劉墉對於臨帖的觀念不強求形似，而更在乎的則為是否把握住作品的神髓與氣質，因此他的臨帖作品，仍然充分展現出自身的書法性格與特徵。（劉）

《小楷書七言詩冊》

局部 1796年 冊 六開 紙本 每冊17.8×13.3公分
北京故宮博物院藏

款署「丙辰秋有九月重陽二日書于久安室，東武石庵」，下鈐「劉墉」(白文)、「石盒」(白文)印。末頁鈐「昆」、「虔」(朱文)連珠印。首頁裱邊鈐「子固之印」(朱文)印。後附晚清邵松年跋二段。

本冊中書法內容主要是謄錄七言詩數首，丙辰爲清嘉慶元年（1796），當時劉墉年七十八歲。此時劉墉還在吏部尚書任上。至於「東武」，乃是山東省諸城的古代稱謂，當然也是劉墉的出生之地，因此劉墉自號「東武居士」。

此冊書法是劉墉諸多小楷作品中精心創作的一幅。雖然在內容中並沒有特意指出爲誰人屬作的上款；然而作品字與字，行與行之間的間距安排得很規整；年款及名款安排亦十分講究；可以說是屬於自我欣賞的得意之作。

另外，本件書法的字形結構及用筆安排都十分精心獨到。結體看似方闊整齊，其實中宮緊實而變化多端，部首及點畫盡量互相搭配，具有規整的視覺效果，又有字體各自欣賞的獨立美感。整體而論用筆沈穩，風格特立。主要特徵爲字的橫畫瘦勁精細，縱畫粗黑濃重；入筆筆鋒微挑，流露鋒芒；骨骼分明，力在字中。清代中晚期包世臣在《藝舟雙楫》云：「文清七十以後，潛心北朝碑版，雖精力已衰，未能深造，然意興學識，超然塵外。」劉墉晚年書法吸收了北碑的某些特點，在圓潤遒媚的風格中，融入方硬剛健的筆法，使其書風爲之一變。此書當爲劉墉晚年小楷書的代表作。

物且留連不獨驗人詠芳菲歲:
開烟鬟吳宮美人旅如蓮千年重閣
沈野水石上空有金牛眠寒漢氷雪
凍始堅洞絕不復流娟:溪橋一綫度
微逕孤寺冷落生欬烟九曲亭中荒
草菅西山佛閣危峯顛仰窘蒙密

十月中孤棹千山萬山裏青螺鬟縮
石簇:白玉盤堆水瀰:襪襪羽落沙
鳥喧稉種田紅野老喜村中稼女
風碎錦斑一奩明 鏡香雲委漁燈隱
捉鷖鴨船上呼兒數魴鯉罴疊屏
隱襯霞上塔火沈:出水底澖南風

右頁圖：清 劉墉《小楷秋陽賦冊》局部 紙本
北京故宮博物院藏

劉墉的《小楷秋陽賦冊》屬於早年的小楷書法，結字的體勢修長，用筆流美，與劉氏1755年所書的《顏含傳楷書冊》風格相當接近，也與元代趙孟頫的小楷風格系統關係密切；因此《小楷秋陽賦冊》可能為劉墉書於1760年代、極為早期的珍貴小楷作品。（劉）

大學

大學之道在明明德在親民在止於至善知止而后有定定而后能靜靜而后能安安而后能慮慮而后能得物有本末事有終始知所先後則近道矣古之欲明明德於天下者先治其國欲治其國者先齊其家欲齊其家者先修其身欲修其身者先正其心欲正其心者先誠其意欲誠其意者先致其知致知在格物物格而后知至知至而后意誠意誠而后心正心正而后

清 劉墉《小楷書大學冊》局部 1797年 紙本
每冊約24×36公分 台北故宮博物院藏

相較於早年的《小楷秋陽賦冊》，劉墉的《小楷書大學冊》就屬於晚年的筆跡，整體的感覺「人書俱老」，不但全脫去模仿趙孟頫斧鑿痕跡，也將早期精緻的筆法，轉化為熟練而規整的風格。劉墉運用了端整的楷書來抄寫中國傳統經典之一的《大學》，其中端整而絲毫不苟的風格，想來與嚴肅莊重的文本應該有相互呼應的味道。（劉）

《雜臨小幅軸》

紙本 75.2×29.2公分
台北故宮博物院藏

此件立軸爲劉墉「雜臨」古代刻帖的作品。眾所週知，劉墉從年輕時期主要就是透過臨帖的途徑，來學習唐以降的各家書體，因此臨摹各種書帖是成就書家基本功夫的不二法門，劉墉自然也不例外；然而，劉墉更特別的地方在於，他採取一種與眾不同的「雜臨」方式，也就是當他臨寫刻帖之時，不把所有的帖文都涵蓋在臨書範圍內，反而特別去挑選某幾種帖混合一起搭配書寫，而每一帖也僅僅挑出幾行字或幾個段落，以配合書寫的篇幅與意圖。

這種奇特的「雜臨」方式其實也並非由劉氏本人所創，因爲晚明的書法家董其昌、王鐸等都已有類似這種「雜臨」的現象發生，他們臨寫作品很少專攻一門書家或刻帖，例如董其昌時常同時臨寫蔡襄、蘇軾、黃庭堅、米芾等北宋四大書家的書法帖文，王鐸還會在書寫立軸時同時納入兩種的帖文，他們都可以說是這種特殊趨向的先驅者。而劉墉更是變本加厲，不但將數種刻帖匯集一堂，悉心佈局、重視安排空間的搭配，劉墉更會依照自身的需要，挑出想要臨寫的部分加以特別謄錄，並且加上自己撰述

清 劉墉 《行書冊》局部 紙本 21.2×27.1公分
台北故宮博物院藏

劉墉長年臨寫蘇軾的書法風格，以致其作品中多見寬綽的行氣，在風格上呈現圓肥的點劃與扁平的結體，提按動作多有變化，風格甚爲獨具，即使是自運的作品，也都將自己臨寫學習得到的書學觀念灌注在作品當中，並採合成爲他獨一無二的個人風格。（劉）

宋 蔡襄 《腳氣帖冊》紙本 26.9×21.7公分
台北故宮博物院藏

蔡襄（1012～1067），興化軍仙游（今福建）人，1030年進士，曾襄贊「慶曆新政」；晚年卻因不得英宗信任，出任杭州官僚而卒。蔡襄的存世墨跡雖不算多，然而均爲上乘之作，本件《腳氣帖冊》則爲蔡襄草書風格當中，較爲放逸縱橫的代表性作品。（劉）

宋 蘇軾 《杜甫檀木詩卷》局部 紙本 27×81.5公分
蘭千山館寄存台北故宮博物院

此卷《杜甫檀木詩卷》據傳爲蘇軾所書，爲唐代詩人杜甫所作，主要是描寫放到四川成都一帶居住的心情。而蘇軾之所以會抄錄此詩，主要是因爲此作喚起他對於故鄉景物的依戀深情。此卷的書法部分筆鋒較爲圓鈍，出入鋒的地方少見尖細的帶筆與牽絲，與一般常見的蘇軾作品在風格上稍有差異。然而，《杜甫檀木詩卷》這種圓鈍的筆法卻爲劉墉所喜，成爲劉墉鍥而不捨、欲意追求的境界。（劉）

22

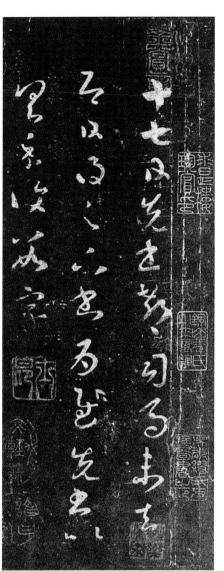

的評語與註釋，這種現象似乎順應著當時考
據學興起的學術風潮。此軸中劉墉將所要引
用的文獻部分拈出，並且在附上自己深刻的
評論，就像一卷呈現他自身學術觀點的小型
書學輯錄與註解。

學者王競雄已經查考出本軸中劉墉所學
習的刻帖，其實匯集了東晉王羲之《十七
帖》、寫經生的書法、五代楊凝式《韭花
帖》、北宋蔡襄《腳氣帖》、蘇軾《書杜甫檻
木詩卷》等名家作品，這些各種的書法作
品，大多屬於書法的典範與珍品。（因換圖
由責任編輯補述）

朗巖老先生
　　劉墉

東晉 王羲之《十七帖》（拓本）局部

《十七帖》為唐太宗蒐集王羲之書跡的成果，集刻王
羲之書法尺牘二十九件作品的單帖，而之所以會稱為
《十七帖》，並非指共收集十七件尺牘，而是因為在首
通尺牘中，王羲之提到「十七日先書……」故而以
此為名。此外，由於當時要將王羲之原跡轉成刻帖的
關係，《十七帖》的王氏字體或許已經過了整理與規
範化，甚至可能更動了部分的字距或行距，以便追求
視覺統一，因此與原收的真跡應有所差距；無論如
何，距離東晉已經長達一千六百餘年的今日，我們還
是得依賴它才能窺知二王的書學風流，如今《十七帖》
已成為極稀有的視覺材料，它忠實地保存了唐代初年
人們所接受與宣揚的王羲之書法風格與典範。（劉）

《臨晉唐帖卷》

局部　紙本　尺寸不詳
北京故宮博物院藏

書法款署：「試青城山人醫石硯臨。石菴　劉墉。」

二月十六日日玄
右軍甚白一帖
言如此論邈遠及
王廙再川
去俊清晏
又任世甡全初名
雲旦山川乃勢乃
杂句水不逝日

先生環瑋博達思周變通以為濁
世不可以富樂也故薄游以取位苟
出不可以直道也故傾抗以傲世三
不可以垂訓故正諫以明節三不可以

臣謹言臣自遭遇先帝忝列腹心爰自建
安之初王師破賊闌東時年荒穀貴郊縣
殘毀三軍饑饌朝不及夕先帝神略奇計委
任得人深山窮谷民獻米立道路不絕遂使強
敵喪膽我眾作氣旬月之間廓清蟻聚當時實
用故山陽太守關內侯李直之榮刻期成事不差
豪髮先帝賞以封爵授以劇郡令直羈任旅食許
下素為廉吏衣食不充臣欲望聖恩錄其舊勳
於其老用渡偉一州俾圖報効勤直力氣尚壯必能風
夜保養民人臣愛國家興恩不敢雷同見事不言
干犯犯宠嚴臣謹言

昭察謹狀　十五日公權狀

臣鎮言臣自遭遇先帝忝列腹心爰自建

每段臨帖後鈐「石菴」朱文，共計八
方。引首鈐「日觀峰道人」朱文。
「青城山人」按張其鳳先生考為關槐。關
槐字晉卿，一字晉軒，號雲巖，晚號青城山
人，仁和（今杭州）人。乾隆四十五年傳
臚，官禮部侍郎。

此卷共分為臨書八段。第一段臨王廙
《二月帖》。第二段臨王羲之《清晏帖》。第三
段節臨王羲之《東方朔畫贊》。第四段臨王羲
之《知足下帖》。第五段臨柳公權《十六日
帖》。第六段臨鍾繇《薦季直表》。第七段節
臨王羲之《黃庭經》。第八段節臨褚遂良《家
姪帖》。上述這些均為書法史中著名的經典作
品，也代表了劉墉的學識廣蒐博洽，並代表
劉墉希望書學能夠融古通今的積極精神。

此卷是劉墉臨帖較多的一卷作品，其書
學經歷非常廣泛。包世臣在《藝舟雙楫》中
有一段總結，他認為劉墉：「七十以後，潛
心北朝碑版，雖精力已衰，未能深造，然意
興學識，超然塵外。」從劉墉傳世書法作品
中可知，除自作詩和與親朋來往書札外，記
載中有大量的臨帖作品，學習的對象包括唐
代武則天時代模寫的《萬歲通天帖》、北宋初
年所刊刻的《淳化閣帖》、北宋徽宗時代刊刻
的《大觀帖》、宋代刊刻的《汝帖》、明代文
徵明主導刊刻的《停雲館帖》、馮銓主導刊刻
的《涿拓快雪堂帖》、董其昌主導刊刻的《戲
鴻堂帖》等等。此外，他所涉獵的書法家非
常廣泛，還包括東漢末年鍾繇、東晉二王諸
家以降的諸位大師，不僅如此，還有大量的
對上述書家評價和詩文的頌揚，對於帖學之

24

用功極深，可以說是繼明代晚期大師董其昌以來，最爲重要的帖學大家。

東晉 王羲之《東方朔畫贊》（拓本）局部

王羲之（303～361 或作321～379），字逸少，晉時琅琊臨沂（今山東臨沂）人。王羲之的楷書《東方朔畫贊》是書法史上的名作，此件傳爲唐人臨本。缺字、脫字多處，然而卻不影響其價值。此作書法含蓄挺秀，蘊涵鋒芒，風格凝斂，當爲後代楷書之遺範。

清 劉墉《行書文語軸》 紙本 175.2×45.3公分 美國普林斯頓大學美術館藏

劉墉臨書的範圍相當廣泛，對於許多不同的風格都盡力學習，不過卻很難從他的自運作品當中找到不同的元素，因爲都已經被他人融入在精彩的作品當中，所以呈現出與衆不同的獨立風貌。他的字體看似樸拙笨重，其實融化吸收了歷代名家的無數作品。（劉）

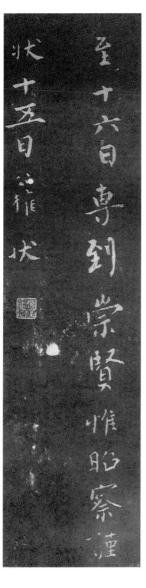

唐 柳公權《十六日帖》（拓本）

柳公權（778～865），字誠懸，唐時京兆華原人。書法學顏出歐，正楷最佳，遒媚勁健，端莊縝密，自立法門。柳公權《十六日帖》收於北宋初年皇室刊刻的《淳化閣帖》中，雖然僅短短兩行，卻可以視爲柳公權行楷書風格型態的代表。世稱「柳體」，與顏眞卿書並有「顏筋柳骨」之稱。

東漢 鍾繇《薦季直表》（拓本）局部

鍾繇（151～230），字元常，穎川長社人。人稱「鍾太傅」。書法學曹喜、蔡邕、劉德昇。《薦季直表》高古純樸，超妙入神，深得書界厚愛，成爲歷代小楷中的最佳楷模，也深刻影響後世書學家的小楷風格，因此，鍾繇系統風格的小楷當視爲中國書法史中的存世典範。

《行書漢書嚴君平傳卷》

無紀年 紙本 26.8×115.2公分
北京故宮博物院藏

款署「石庵」。下鈐「青原」（朱文）、「劉墉之印」（白文），引首鈐「遊精寓賞」（朱文）印。

劉墉書《漢書嚴君平傳》，傳後作五言詩一首。君平即嚴君平，名遵，漢代隱士、卜筮（占卜）於成都。漢代的隱士很多，一直為後人所稱頌的有東園公、綺里季、夏黃公、甪里，此四人在秦漢相爭時避亂於商雒深山，四人鬚眉皆白，故稱「商山四皓」。還有「非其服弗服，非其食弗食」的鄭子真、嚴君平。四子與鄭、嚴皆未曾仕，然其名聲，足以激貪厲俗。文中「子雲」即揚雄，為漢代著名的學者，少時以君平為師。

劉墉書《漢嚴君平傳》，應蘊涵有更深刻的含義。隱士是超脫的象徵，是文人、政客在政治生涯受挫之後的一種反應方式。正如顧蓴所言：「劉文清公雖位宰輔，性開適，好藏古，怡即輔中，亦以自隨，故其書不落唐人以後。此卷于君平極響往之意，可以識其旨趣矣。」戚人鏡跋語中也言：「文清公位登臺輔，與人言或雜以諧笑，而取與必嚴清介紹禪。昔人謂右軍人品甚高，故書入神品，良有以也。」不僅如此，還把這種旨趣提升到對照書法程度與人品高度。

此卷書法筆厚貌豐，骨力內藏，墨色濃重渾厚，線條粗細相宜，結字互為遞映，豐潤中又具節奏感。劉墉書法主宗蘇軾，然講究結字，強調寫字不求平齊，以避免呆板。此卷運筆巧妙，似乎較其他學蘇字者尤勝一籌。

宋 蘇軾《祭黃幾道文卷》局部 紙本 31.6×122公分
上海博物館藏

劉墉的學習對象，臨摹最多者為顏真卿、蘇軾、趙孟頫等三家，其中又以蘇軾最為重要。此卷《祭黃幾道文卷》是蘇軾書於1087年的名作，乃是他與其弟蘇轍一起聯名悼念摯友黃幾道的祭文，當時蘇軾已經五十一歲，屬於蘇軾中晚年的作品。（劉）

清 劉墉《嚴君平傳》局部 紙本

清 劉墉《宋纖傳等行書卷》局部　紙本
北京故宮博物院藏

劉墉除了致力於臨帖以外，還喜愛抄寫各種史書類文字，除了前揭的《漢書嚴君平傳》以外，還有一些同樣類型的作品也可以作為證明，例如本卷《宋纖傳等行書卷》就是如此。由此可以得知，劉墉對於文學、歷史勤奮用功的學習態度。（劉）

清 梁同書《行書苕溪漁隱叢話》軸　紙本　130.3×34.5公分　北京故宮博物院藏

梁同書（1723～1815），字元穎，號山舟，晚號不翁；曾官至翰林院侍講。早年即學書法，初學顏、柳，中年後學米芾，也是乾隆年間涉足碑銘、融碑入帖等齊名的書法名家，與劉墉等齊名。此軸書法是梁同書晚年的作品，結字嚴謹，遒勁俊爽，毫無蒼老之氣，恰可與劉墉的書法對照看，在同樣的時代與環境中，不同的書學，所顯現的書法風格。（洪）

清 王文治《行楷書臨帖冊》冊頁　第一開　紙本
每開23.2×27.8公分　北京故宮博物院藏

王文治（1730～1802），字禹卿，號夢樓、丹徒（今江蘇鎮江）人。曾官至翰林侍讀。其書法初習二王，後學米芾、趙孟頫、董其昌，書風清淡姿媚，自成一家，與翁方綱、劉墉、梁同書齊名於書壇。此冊頁是他中年的佳作，展現他師古臨帖的深厚功力。同時代的名家有各自不同的風貌，正可印證人才並出的盛世。（洪）

《八十五歲小楷行書合卷》

局部 約1804年 紙本 約28.1x52.1公分
台北故宮博物院藏

這是劉墉最晚的作品之一，內容主要都是1804年的作品。

此處以選用的第一部分做說明，主要是劉墉應著「毛甥伯雨」的要求，贈送給他的一件精采手卷，本卷總共分為三個部分，分別為「灩澦堆賦並序」、「書古詩兩種」，以及「王新建銅章歌」等，這三部分也分別是以三張不同的紙張完成書寫的，而有明確紀年者只在第三張上，劉墉於第三紙中提到「甲子二月為毛甥伯雨書，石菴並識。」不論如何，由於受贈者均屬同一人，而且三件作品的風格都相當類近，因此，我們可依據書法風格比對的基礎，將三張作品均視為成於

劉墉以小楷抄寫李白的大作《灩澦堆賦並序》，劉墉這件作品的書風屬於他晚期的風格，雖然劉墉運用的筆毛甚為尖細，但是他寫起來卻相當沉著穩重，絲毫沒有帶著一點火氣或是拖泥帶水；其實，劉墉在晚年早已拋棄優雅完美的結字與光亮潔淨的線條，反而著意去要求某種古典意味，彷彿希望能上追晉唐，並開始向「鍾王小楷」的優雅氣度與身心狀況。尤其是傳為東晉王羲之所

書的《黃庭經》與此風格最為接近，兩者同樣都是以細膩卻靈動的線條，營造出古樸典雅的書法作品，這樣的功力若不是深入全面地學習書法，根本無法到達這樣的境界。因此，我們對於劉墉年已八十五歲，身體還如此硬朗感到不可思議，然而，這件作品卻明白地顯示他晚年時，握筆依舊穩健，而且書寫精神相當專注，否則根本無法完成如此蠅頭小楷的作品，這些晚年的小楷作品，確實幫助我們拼湊出了部分劉墉晚年的生活樣式與身心狀況。（因換圖由責任編輯補述）

東晉 王羲之 《黃庭經》 （拓本） 局部

《黃庭經》也是王羲之小楷中的佳作，最能夠體現其小楷書法的風貌。今日所見大多已為宋代以後的拓本，這些拓本看似沒什麼價值，卻是極為精采的集帖、單帖，對於推廣書法與鑑賞，禪益良多。（劉）

（劉墉書法作品局部，豎排書法內容：）

灩澦堆賦并序

世以瞿唐峽口灩澦堆為天下之至險凡覆舟者皆歸咎於此石以余觀之蓋有功於斯人者夫

蜀江會百水而至於夔瀯漫浩汗横放於大野

而峽之小大曾不及其十一苟先無以齟齬於其間

則江之遠来奔騰迅快盡銳於瞿唐之口則其嶮悍

可畏當不暫於令耳因為之賦以待好事者試觀而

黃庭中人衣朱衣關門牡籥蓋兩扉幽闕侠之高巍巍丹田之中精氣微玉池清水上生肥靈根堅固

毛翔伯雨屬

石菴

意拂唯其不自為形而因物以賦形是故千變萬化而
有必然之理撫騰勃怒萬夫不敢前兮宛然聽命唯聖
人之而使乎泊舟乎瞿唐之口而觀乎灩澦之崔嵬然後
知其所以開峽而不去者蓋有以也蜀江遠來兮浩漫之
平沙行千里而未嘗齟齬兮其意驕逞而不可摧忿
峽口之逼反兮納萬頃於一杯方其未知有峽也而戰乎
灩澦之下喧豗震掉盡力以與石鬪勃乎若萬騎之西
来忽孤城之當道鉤援臨衝畢至於其下兮城堅而不
可取矢盡而劍折兮逡巡循城而東去然後滔滔汩汩相與
八峽安乎所而不敢怒曉夫物固有以安而生變兮亦或以
用危而求安得吾說而推之兮亦足以知物理之固然

劉墉書法概觀

清代中期的書法以享譽朝野內外的「乾隆四家」：翁（翁方綱）、劉（劉墉）、成（成親王永瑆）、鐵（鐵保）最為著名，他們書學廣泛，個性突出，成就顯著，引領朝野走過一段書學昌盛的時期。其中劉墉的書法因為風格獨特，就給人們留下深刻的印象。事實上，他學習書法的歷程與家庭和社會環境有著密切關係，而關於劉墉書法的諸家評論可見。

張維屏《松軒隨筆》：「劉文清（劉墉）書初從松雪入，中年後乃自成一家，貌豐骨勁，味厚神藏，不受古人牢籠，超然獨出。……本朝書法當以王文安（王鐸）、劉文清為最，王猶依傍古人，劉則厚而能脫，入乎古人而出乎古人。」

徐珂《清稗類鈔》：「自入詞館以迄登臺閣，體格屢變，神妙莫測。其少年時為趙體，珠圓玉潤，美如簪花。中年以後，筆力雄健，局勢堂皇。迨入臺閣，則炫爛歸於平淡，而臻爐火純青之境矣。」

錢泳《履園叢話》：「文清書如綿裹鐵，入手，餘嘗見其少作，實從松雪入手，以後專精閣帖，尤得力于鍾太傅（鍾繇）《尚書》、《宣示》，故雄深雅健，冠冕一代。」

楊守敬言：「文清書本從松雪議，而誤於《淳化閣帖》。」

豐坊所歸納的「學書先楷法，作字必先大字」一樣，按部就班的完成書法學習的歷程。

從前引論述中，可以明確認定劉墉書法最初是從趙孟頫入手，而這是當時的時代風尚。譬如乾隆皇帝即喜趙書而「大為世貴」，他寄情翰墨，縱意遊覽，每至一處，必作紀勝，御書刻石，而其書圓潤秀發，皆仿松雪。一時學者詞臣紛紛仿效形成風氣。因此，劉墉受趙孟頫書法影響是不言而喻的。

劉墉書法初學趙孟頫，後泛學諸家，尤得蘇軾之長，遂自成力厚骨勁、氣韻蒼遒的風格。他學古不追求外表的形似，而注重用筆之法。他喜用藏鋒，起筆處用偃筆作折鋒，點畫外顯飽滿，內含剛勁，猶如棉裹鐵；用墨濃重，兼施乾墨，於潤中見枯，拙中見巧，書體特點十分突出。

劉墉主要擅長的書體是行書和楷書，在這兩種書體的交錯創作中，也反映出他的靈活性和多變性。人們常說館閣體書法束縛人的個性發揮，實際上館閣體是宮廷內部慣常運用的一種實用性的書體形式。劉墉的楷書，即所謂的館閣體，伴隨著一生為官，而貫穿始終。

首先，劉墉出生在官宦家庭，科舉取士是其家學導向的重要組成部分。入清以後，其家庭就是這樣世代延續著。因此館閣體書法是進入仕途的必要手段，此書體在一般情況下書寫的都是工整的楷書，而且，初學者學習書法一般也是以楷書起始的，就像明代部分，如同朱克敬《翰林儀品記》所講：「國朝仕路，以科目為正。科目尤重翰林，卜相非翰林不與；大臣飭終必翰林乃得諡文（上書房職，授王子讀；南書房職，人尤貴之）。及為講官，遷詹事府者，人尤貴之。」（他官敘資，亦必先翰林。翰林入值兩書房札）。

可見進入館閣行列絕非易事。書法的優劣成為銓選人材的重要標準。劉墉能夠在翰林院中步步升遷，若沒有以書學基礎來維繫的話，也是很難做到的。

再次，劉墉因父親去世服喪三年後，乾隆皇帝詔授內閣學士，兼禮部侍郎，在南書房行走。後來劉墉又充任四庫全書館副總裁。直到乾隆四十七年以後，升任南書房總師傅、上書房總師傅，直至受命為太子少保。這期間劉墉也常奉敕書寫楷書冊，內容有奉敕唱和、紀勝等，筆跡均工整端穩，勻稱精細，為典型的館閣書法。之所以稱為典型的館閣體。第一，是奉皇帝之命書寫。第二，落名款前都以臣相稱。「臣」字款書法是宮廷內部特殊落款的書法形式。其中樣式、內容與宮外書法有所不同，是皇宮內廷特有的體例，也是當時館閣及翰林院中官僚必須俯首自稱的文書。

其次，從劉墉考中進士，進入翰林院為庶吉士，第二年授翰林院編修，第四年便升任侍讀來看，他不僅具有文才，書法也具備相當的功力。因為清代翰林院首要工作是編修國史、記載皇帝每天的言行、進講經史等法。館閣體在廣泛的社會生活中具有實用效果。正如前面所講到的膳錄抄寫，墓誌、碑銘、經書、以及公函的往來等等，都是其他館閣體是中國書法發展史中不可缺少的一部分。館閣體的存在，必然有他自身存在的價值。館閣體現了宮廷內部特有端莊工穩的嚴肅性，也就是宮廷書法美感的一種衡量方法。擬寫國家行政有關的文告等，那麼，騰、抄、錄、寫就成為翰林院中的重要工作之一

劉墉和他的時代

年代	西元	生平與作品	歷　　史	藝術與文化
清聖祖康熙五十九年	1720	劉墉於農曆七月十五日生。	八月延信、鍾琪分兵進藏，大破準噶爾兵，西藏動亂平息。	王澍52歲，金農34歲，張照29歲，鄭燮28歲。
高宗乾隆十六年	1751	會試中進士第六十四名，任翰林院庶吉士。	正月，高宗奉皇太后南巡。渡錢塘江，祭禹陵，五月還京。	

書體所不能替代的。乾隆時期的《洪亮吉傳》就說：「今楷書之勻圓豐滿者謂之館閣體，類皆千手雷同。乾隆中葉以後，四庫館開，而其風益盛。」乾隆年間，詔命廷臣、繕寫抄錄《四庫全書》眾多館閣之士，終日恭寫楷書長達十年。這一龐大的繕寫工作，可謂館閣體體書法的雲集。故而，館閣體書法的主要活動是在宮廷內部。在皇帝周圍活動的大臣，都以恭敬的方式服侍皇帝左右，並以謙和、謹慎的態度，表現著書法的線條美，字跡烏黑，若書寫在蠟箋紙上更顯得光潔亮麗，沒有筆墨層次感；字體端正圓潤，大小一律。成為皇帝御用書體，也成為人們追求、端莊、圓潤工穩、富麗的美感效果。

劉墉的楷書不僅運用在奉敕和書寫御製詩方面，也有更多的楷書抄錄一些古人文章、詩詞，其中有自我欣賞的，也有贈與他人的，其書法風格都有類於館閣體書法。其中他的小楷書法最具特色，結體圓整，有魏晉人遺韻。如早年三十六歲所書《顏合傳冊》用筆圓渾工整，講求筆鋒的運用，提曳頓挫、輕重緩急，表現明顯。而晚年七十八歲所書《七言詩冊》用筆反而更加精道和細膩，並且多了幾分棱角，也許就正如包世臣所講，潛心北朝碑版的原故，但到目前為

止，並未發現劉墉臨寫北朝碑版的作品。

劉墉的行書代表作品是五十六歲所書《節臨顏真卿與蔡明遠帖軸》。其書法運筆圓勁，古樸飄逸，方圓兼備，蒼潤互見。此作反映了劉墉中年書法的體貌。晚年的代表作品是七十三歲所書《行書節書東坡遠景樓記軸》以及八十三歲所書《李白古風詩卷》。劉墉的這些「節書」或「節臨」和書寫作品，都具有蘇軾書法的詞、詩、賦的書法作品，都具有蘇軾書法的書體形態，這顯示了他的確實愛好蘇軾的詩文與書法。那麼他「壯遷坡老」的表現就十分明顯，且具特點。劉墉的書法筆墨渾厚，柔韌中粗細線條互為輝映，錯落有致。結字亦互為遞映，字形寬窄大小，雄渾清麗，具有虛實的節奏感。劉墉書法講究結字的目的，即強調寫字不求平齊，要如鳥羽、魚鱗一般有層次，以避免呆板。張維屏之所以把他的書法比作「貌豐骨勁，味厚神藏」，正是其書法多變所給人的感受。楊守敬有更為形象所講

的比喻，稱「文清書如綿裹鐵」。此言精闢，亦說明他「壯遷坡老」的可信性。蘇軾書法也多用墨過豐，即「體度莊安，氣象雍裕」的豐厚體態，是蘇軾多用臥筆所為，其勢不失遒勁占雅。故稱「綿裡藏針」，因此蘇、劉相照之下，頗有異趣。

從劉墉傳世書法作品中可知，除自作詩和與親朋來往書簡外，記載中還有大量的臨帖作品，包括臨寫《萬歲通天帖》、《淳化閣帖》、《大觀帖》、《汝帖》、《停雲館帖》、《戲鴻堂帖》等。他所涉獵的書法家非常廣泛，除了鍾繇、二王諸家外，唐代顏眞卿、虞世南、歐陽詢、褚遂良、孫過庭、李邕、張旭，及宋代蔡襄、蘇軾、黃庭堅、米芾、陸遊、元代趙孟頫，明代董其昌等等，不僅如此，還有對上述書法家大量的評價和詩文的頌揚，眞無愧是一位集帖學之大成者。

延伸閱讀

張金梁，〈論劉墉〉，《書法研究》，總74期（1996）。

王競雄，〈劉墉書學談略〉，《故宮文物月刊》，總230期（2002）。

馬世曉、張其鳳，《中國書法全集66：劉墉》，北京：榮寶齋，2001。

乾隆二十七年	1762	四月授太原府知府。	正月，高宗奉皇太后南巡。三月至杭州，五月還京。	
乾隆三十一年	1766	太原府知府任內對陽曲縣令貪侵事失察，坐罪革職擬死，因乾隆加恩詔免。	七月皇后那拉氏死，詔以妃禮葬之。十二月《大清會典》成。	西洋畫家郎世寧卒。
乾隆三十四年	1769	授江蘇江寧府知府。		敕命于敏中重刻《淳化閣帖》。
乾隆三十八年	1773	丁父憂，命回京治喪。服喪三年。	農曆十一月十六日其父劉統勳卒於官。	乾隆購訪古今著作，開四庫全書館。
乾隆四十一年	1776	二月授內閣學士兼禮部侍郎九月充四庫全書館副總裁官。		十二月詔國史館編《貳臣傳》。
乾隆四十七年	1782	二月值南書房，三月充三通館總裁。書《東方朔傳》冊。		七月《四庫全書》成。
乾隆五十年	1785	四月兼國子監事務，五月授協辦大學士。行書《論石曼卿正書》。	正月舉行千叟宴。	續修《大清一統志》。林則徐、郭尚先生。
乾隆五十一年	1786	充玉牒館副總裁官。爲廣亭表弟書扇面。	三月清高宗西巡，到五臺山、正定。	翁方綱《兩漢金石記》成書。
乾隆五十四年	1789	三月受命上書房總師傅，因皇子師傅久不上書房而降爲侍郎銜。	正月阮文惠襲安南。	阮元《石渠隨筆》成書。馮金伯《國朝畫識》成書。
乾隆五十六年	1791	正月擢禮部尚書。楷書《般若波羅蜜多心經》。	十一月廓爾喀入藏，詔福康安等率師討之。	
乾隆五十八年	1793	春充會試正總裁官。臨趙孟頫《裴行儉佚事》等。	八月英吉利使臣馬戛爾尼入覲。	書畫家羅聘與孫星衍、伊秉綬、桂馥定交。
仁宗嘉慶元年	1796	臨《裴行儉佚事軸》，王羲之諸帖。	正月嘉慶即位，高宗爲太上皇帝。舉行千叟宴。白蓮教起義。	書法家桂馥編《繆篆分韻》成書。
嘉慶二年	1797	三月授大學士，四月拜體仁閣大學士。《擬元白放言詩》、《前後燎蚊詩》，節錄《水經注》，及臨王羲之帖。	二月皇后死。	文學家袁枚卒。收藏家畢沅卒。
嘉慶四年	1799	加太子少保銜。	正月清高宗崩。大學士和珅有罪賜死，沒收其家業。	
嘉慶七年	1802	書《李白蘇軾詩合卷》，《范石湖絕句》。書扇面《平山堂詩》。	十二月白蓮教被徹底擊敗。	書法家王文治卒。金石家黃易卒。
嘉慶八年	1803	冬以老乞休不得。	浙江提督李長庚擊敗海盜。	書法家彭元瑞卒。
嘉慶九年	1804	夏受命爲駐京大臣。八月至江蘇爲繼母祝壽。書《行書臨帖軸》、《行書題朝陽嚴詩卷》。十二月卒於任上。諡文清。	夏清仁宗駕幸熱河。	